高等美术院校中国画教学丛书

宋人花鸟小品

解析二

王岚 著

辽宁美术出版社

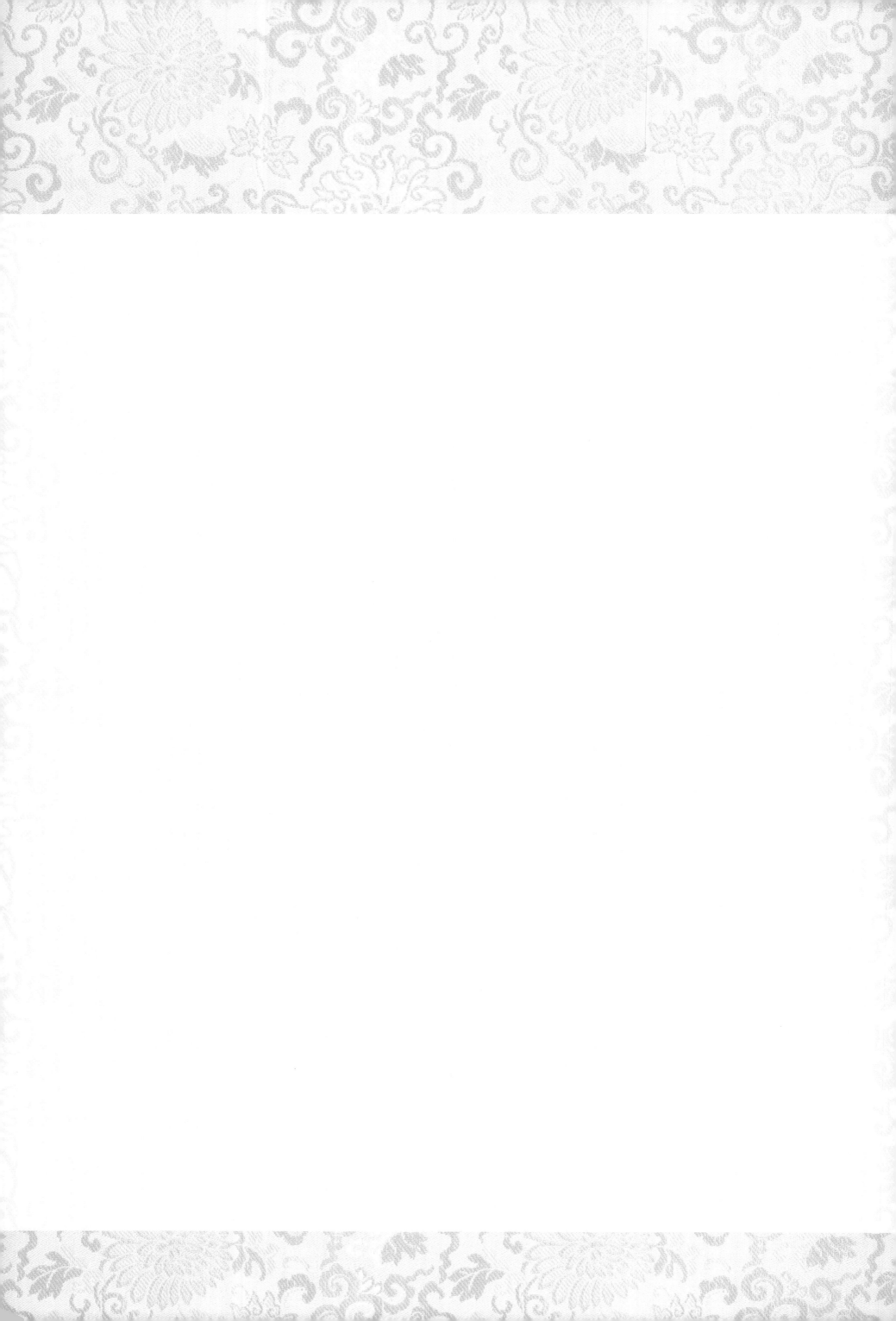

目　录

第一部分　简述

　　宋代的花鸟画，不论是大幅巨制还是小品，对于学习者、欣赏者来说，都能从内心体会到花鸟画带给人们的视觉美感。宋代花鸟画家对自然物象精妙的体察与理解，对绘画技巧的高超运用，都足以证明宋代是中国花鸟画发展史上的一个高峰时期，是工笔花鸟画的黄金时代。千年后的今天，观赏这精美灵动的画面，纯熟多样的表现技法，还是令人叹为观止，并不因年代久远而光泽暗淡。对于学习花鸟画的人来说，宋代花鸟画更是临摹学习的最佳范本。

　　宋人花鸟画多指五代到南宋这个时期。中国历史发展到宋代，随着经济、科技、文化的大发展，绘画也由唐代多以人物画为主的局面转变为多元绘画的新格局。山水、花鸟、人物、杂画形式多样，花鸟画更是达到了前所未有的新高度。宋代太宗雍熙元年（984）设立了翰林图画院，自此以后从事绘画的人才众多。两宋画院的画家，有名可查的就有二百二十人之多。其中有名的花鸟画家代表就有赵昌、易元吉、崔白、惠崇、刘寀、李安忠、林椿、吴炳、李迪、李嵩等（图1）。

　　皇室的倡导与参与为绘画的发展提供了必要的前提条件，也使花鸟画向更高的品位发展。花鸟画不论厅堂大幅，还是手中纨扇，都表现得精妙绝伦。北宋前期的花鸟画主要继承五代传统，画法多指宗黄筌、徐熙二体——西蜀黄筌和南唐徐熙，他们是对后来的花鸟画有着重要影响的两位画家。黄筌的花鸟画多画宫廷中的珍禽异兽，奇花异草与怪石，画法工整艳丽，形神兼备，他的画具有精谨艳丽的富贵气，称为"黄筌富贵"（图2）。徐熙的画直接用墨笔画出物象形态，然后略加色彩，多取材于田野风光，所绘景物多为汀花野竹、水鸟渊鱼、园蔬药苗，称为"徐熙野逸"（图3）。相对徐体的"水墨淡彩"，黄体"勾勒填彩，旨趣浓艳"的富贵风格更为当时世人所尚。北宋后期，由于宋徽宗赵佶对绘画的特殊爱好，他作为一位花鸟画的实践者，在其大力倡导下，花鸟画以院体为主流进一步发展，工笔花鸟画达到巅峰水平，一直延续到南宋宁宗、理宗时期。作品呈现出多样化的局面，如工写结合、墨彩兼施、花鸟与树石山水相配合等，形成了新颖多彩的面貌，不仅有小幅册页，还有长幅巨制，风格多以严谨、精巧、工细见长。画面小中见大，意趣无穷，这也是宋代花鸟画极富特色的地方。

　　宋代的花鸟画重视写生。所谓写生，是讲描写物象的鲜活气息，即"写物之生意"，也就是探求物象的精神本源。宋代程朱理学的"格物"对花鸟画的创作也有着间接的影响。所谓"格物"，即对自然外物的每一细微之处都要仔细观察、认真

图1　李迪《雪树寒禽图》

研究，以达到通晓事物的真正道理。宋徽宗不但自己创作了大量优秀花鸟画作品，而且还指导画院的学生学习。他对花鸟画的创作，十分强调细心观察，注重写生，讲究求"理"。画花要讲究朝暮四时变化的不同，对一花一叶的描写，绝不概念（图4）。宋代花鸟画对鸟的描绘绝不是表面的描摹，而是经过长期的观察与理解来描绘的，是画家长期与鸟为伴观察的内

图 2　黄筌《写生珍禽图》

图 3　徐熙《雪竹图》

图 4　赵佶《芙蓉锦鸡图》

心体会，是心象、心形。北宋韩若拙画鸟，自嘴至尾、足皆有名。傅文用画鹑、鹊能分出四时羽毛。今天用相机很容易捕捉花与鸟的外形，但往往不传神。宋代的写生并不像现今有的似照片式的写生，画完之后如标本一般。宋人的花鸟画，是生活中的真切体验，绝非观察十天半个月所能体会得到的，没有长期的观察绝对画不出这样惟妙惟肖、充满灵性的花与鸟。

今天，我们看到的宋人花鸟小品，有的为纨扇的扇面，有的是装饰家具的贴络和灯片，多为实用器物的装饰品，大多是佚名的。虽是无名氏的作品，但画面表现得完美自然，技法娴熟，显示画者绝非一般的功力与修养。这些花鸟画作品构图生动、简洁，主题突出，描绘精密，题材广泛。从大自然瑰丽景色到细小的野花闲草、蜻蜓鸟虫，无不被捕捉入画，而运以精心，出以妙笔。虽说是小品，却俨然全境、宛然大气魄，达到了无可置疑的境地。这些花鸟画作品虽小不盈尺，但精美绝伦；虽历经千年战乱，却流传至今。宋人花鸟画的高度与成就，如唐诗与宋词，是时代的大成就，早已成为传统绘画的经典。

这些画幅不大，绝无轻心率意的制作精良的宋人小品，是我们研究和继承传统绘画的优秀教材范本。但因年代久远，多数漫漶不清，使初学者望而却步。为了便于临摹，本书清晰地还原了与原作相对应的白描稿及作画步骤图示，希望能对初学者研究传统绘画技法特质和体悟中国画精神品格、意蕴有所启发和参考。

第二部分　宋代花鸟画临摹技法要点

一、临摹的概念、意义及方法

临摹是学习中国画的传统方法，是研究借鉴前人的经验，并通过临摹课稿，认识工具与材料的性能，研究古人在用笔、材质、色彩和章法等方面的运用，掌握基本的表现技法，体会、感受原作的意境、气息和审美情趣，追本溯源，提高自身修养和对传统绘画的认知能力。

临和摹是两种不同的概念。临是面对临本，起稿、勾线、着色，照着原作边看边画，又称对临。对于初学者来说难度较大，需要很强的造型能力，但通过起稿的练习，对原作会有更深刻的认识，收获相比摹写要大些。摹又称透临，是把纸或绢蒙在原作上，把画稿直接拷贝下来，再照着原作勾线上色，形比较容易把握，但对造型的体验没有自己起稿理解的深刻。临和摹这两种方法，在六法中称之为"传移模写"。

临摹时，不管是什么临本，首先最重要的就是认真"读画"。要仔细观察研究所临摹的作品，体会研究其用线、造型、技法、章法、立意、布局等方面的特点方法。领会其内在精神与审美情趣。临摹时体会得越多，收获就越大。

重彩临摹是在起稿、拷贝、勾线后，重点研究的是重彩技法问题。（1）研究具体的着色技法。（2）研究色彩明度、色彩倾向、色块大小等色彩安排。（3）研究材料性能，如纸本还是绢本，用的什么颜料。临摹是学习的一种手段而不是目的。临摹不同于复制，古画中有绺纹、污渍和剥离等现象在临摹时不要一一作出。

二、工具与材料

画好工笔画，工具和材料是必不可少的。正所谓"工欲善其事，必先利其器"。因此，认识和了解工具和材料的性能、特点是很有必要的。这样才能更好地运用自如，画出好作品（图5）。

（一）毛笔

工笔画对笔的选择主要有勾线笔和染色笔两种。工笔画对笔的质量要求较高，应选取正规厂家制作精良的上品为佳。

图5　工具与材料——笔墨纸砚

1.勾线笔：以硬毫为主，这种笔弹性好，吸水性强，以兔、豹、獾、鼠、狼类的毛制成。勾线笔有两种：一种为长锋，如衣纹笔、叶筋等，宜勾长而粗、线型变化较大的线，这些笔有大、中、小号之分。另一种为短锋，如红毛、蟹爪、紫圭，这类笔腰粗、锋细长，宜勾短而细的线，型号有大、中、小之分。

2.着色笔：可分为软毫笔和兼毫笔两种。

软毫笔：以羊毫为主，含水量丰富柔软，有一定弹性。如大提笔，斗笔，大、中、小楷笔。用于渲染或平铺大面积颜色最为适宜。

兼毫笔：主要是白云笔。用软硬两种毫制作而成，以狼毫为柱，羊毫为被，性能介于狼毫和羊毫之间。既有羊毫藏水量较大较柔软的特点，又有狼毫劲健的特点。作为工笔画的渲染用笔是比较理想的工具，有大、中、小号之分。

染色笔要多备几支，可以把染墨、染透明色、染石色和染白粉的笔相互分开使用，既方便快捷，颜色又不互相干扰。

如需作底色或大面积染色，应备几支排笔或底纹笔，以柔软的羊毫为宜，这种笔平铺大面积颜色最为合适。

3.鉴别毛笔优劣的标准

①尖：指毛笔的笔锋尖锐，把笔毛收拢理直观察，不秃尖，也没有一根毫毛特别伸出来。

②健：指笔劲健有力，不掉毛，无论顺、逆、方、圆的转动，提起后，笔锋能恢复原状。要避免大肚子或开叉。

③齐：指把笔锋铺开压扁，其笔毛齐整、平正而不是参差不齐。

④圆：指笔头圆浑饱满，笔杆也要圆，这样才能运转灵活自由。

（二）墨

墨有油烟墨、漆烟墨、松烟墨三种。

油烟墨：是用油料燃烧后，收集其烟所做的墨，有光泽，可浓可淡，勾线、渲染均可。

漆烟墨、松烟墨：分别是用生漆和松树油燃烧后，收集其烟所制成的墨。松烟墨无光泽，黑而蓬松，不宜表现浅色的对象，宜渲染毛发、绒毛类等物象。

利用优质墨块研磨出的墨最好。上等的陈墨好于新墨，现在为了使用方便，多用墨汁作画。常用的有中华、一得阁、曹素功、胡开文等。工笔画不宜用宿墨（隔夜之墨）或已干之墨，因为宿墨胶轻、附着力差、颗粒粗、沉淀、有杂质，反复渲染易渗化，容易出墨边或不匀，托裱时也容易掉。作画时用墨要随用随倒，墨块要现研现用。瓶装墨汁和刚研好的墨都很浓，应加水后再用。

（三）纸、绢（宋代花鸟画大多为绢本）

1.纸：工笔画用纸，要用矾好的熟纸。以质地薄厚、均匀柔软的棉料为好，胶矾要适中。常用的纸有蝉翼宣、云母宣、冰雪宣、清水宣等。云母宣以纸面闪见一种闪光小白点状如云而得名。冰雪和清水较厚，宜画有特殊肌理或质地比较粗糙的对象。而蝉翼、云母较薄，宜画精细渲染、面积较小的作品。

熟宣有正反之分，正面纹理清晰、平整，背面较粗糙，常有排刷走过的痕迹。

2.绢：绢是丝织品。古人大多用绢来作画，颜色有白、浅灰、仿古深浅色等多种。质量好的绢应打开后表面平整、不起翘，细密匀净，无抽丝、缎纹，颜色一致，胶矾适中无脆声，经纬线是相互垂直的。

（四）砚

砚的种类很多，墨块磨墨作画时，应选择石质坚细、硬度高、磨墨时易下墨不泛起石屑的砚台，一般用石砚即可。砚以广东端溪产的端砚、江西婺源产的歙砚最好。

（五）色

中国画的颜色分为水色和石色两种。

水色：包括植物颜色和动物颜色两种。水色透明，易溶于水，是作画渲染时的用色。常用的颜色有花青、藤黄、胭脂、曙红、牡丹红等。

石色：又称矿物质颜色，这种颜色不透明，不溶于水，覆盖力强，以天然矿石为原料，经过粉碎、研磨、漂洗、胶液、悬浮、水飞、箩筛、分目等一系列工序精制而成。常用的颜色有朱磦、朱砂、石青（分头青、二青、三青、四青等）、石绿（分头绿、二绿、三绿、四绿等）、石黄、赭石及白粉等。

现在市面上可以买到的颜料一般有两种：一种是锡管颜料，直接挤出即可使用，比较方便。另一种是小块装和小袋粉状的颜料。粉状颜料需要调胶使用，颜色纯好，但没有管装和块装的使用方便。画工笔画时，普通锡管的花青、滕黄、赭石三种颜色因颗粒粗、易沉淀，应选用锡管装高级国画颜料或块装的颜料。

（六）胶矾

胶矾是起固定作用的。矿物质颜料易脱落，胶矾可用来加固矿物质颜料。绘画过程中，绢如有漏矾情况时，能用胶矾水来补漏。常用的胶有骨胶、明胶，用时需用温水化开。矾即明矾，用凉水化开即可。

固定颜料和补漏用的胶矾水混合比例为：胶 7 矾 3。矾的比例不宜过大，矾的比例过大，渲染比较困难，有涩和泛白情况，渲染不开。作画时画面漏矾面积不大，可直接化些胶用软毛笔轻刷一至两遍即可。

（七）笔洗、调色盘

笔洗和调色盘选择瓷的最好，笔洗有盛水的，有洗笔的。也可用其他器皿代替，如玻璃瓶等。笔洗要勤换，调色盘选用多个小白瓷碟即可。

第三部分　临摹技法

一、勾线

（一）执笔

工笔画的执笔方法与书法的执笔方法相同。执笔时，拇指、食指和中指紧握笔杆，用无名指和小指抵住笔杆。拇指和食指起提拿毛笔的作用，中指和无名指起推拉运转笔杆的作用。执笔时一定要指实掌虚，"指实"是说拿笔的力量要充分，"掌虚"是让手指与手掌之间有一定的空间，使毛笔在手中有较大的回旋余地。握笔用力要适当，不能拿得太僵，要做到自然、灵活（图 6）。

线条的勾勒主要是使用腕力，要既轻松又有力，是用腕、肘、臂部相应配合。勾短线时，手指和腕部配合即可。勾长线时除了用腕部，还要加上肘部的配合。腕部要在绢或纸上做到匀速移动，这样勾出的线条才均匀，加上手指、肘部的配合，线条能产生富有节奏的变化。勾线时要注意力集中，下笔之前应对线条的长短、粗细、起止做到心中有数，这样才能自如发挥。

（二）用笔

用笔可分为中锋、侧锋、顺锋、逆锋、顿挫等。中锋用笔是工笔画的基本笔法，指勾线时笔杆要稳定垂直，腕力注于笔尖，行笔时笔尖藏于笔画中央，不能偏露于外侧，线条才能圆润、流畅。

前人对用笔有着极其深刻的认识，早在谢赫的六法论中就提出"骨法用笔"，意思是说用笔要有功力，用笔要表现客观对象的内在本质属性。每一条线的勾勒大体可分为起笔、行笔、收笔三个过程，根据所表现对象的形、质不同，运笔中的起笔和收笔要有虚实变化，可分为实起实收、实起虚收、虚起实收、虚起虚收的笔法。实起笔时要"横画竖下，竖画横下"。起笔要藏锋，行笔要保持中锋运行。收笔时要"有往必收，无垂不缩"。如书法中的"欲左先右，欲右先左，欲上先下，欲下先上"之法。虚起笔、虚收笔时应做到尖入尖出，画出流畅自然之感，要做到"快而不飘，垂而不板，慢而不滞，松而不浮"。勾线时笔与笔之间要有联系，这样画出的线条生动而富有节奏，气贯始终。

二、设色

通过一段时间对白描的学习，掌握用笔及勾线的技巧后，就可以进行设色技法的练习。

（一）执笔换笔

设色时采用一手执两支毛笔的方法（一支为着色笔，一支为清水笔），分染时先用着色笔上色，然后再用清水笔晕染开，两支笔要经常快速地互换，以确保晕染得没有痕迹。

1. 两支白云笔，一支着色笔为正常执笔方法，另一支清水笔则在着色笔之后从食指与中指间穿过，并用拇指抵住（图 7）。

2. 食指与无名指抵着着色笔上扬，并松开拇指，使两支笔逐渐接近平行。之后用拇指压下着色笔，以使清水笔换到前面（图 8、图 9）。

3. 用拇指和食指根部夹住两支笔，撤出打开中指、无名指和食指（图 10）。

4. 用食指下按清水笔，中指和无名指回到清水笔的执笔位置，这样就把清水笔换到正常执笔方法上，着色笔则在清水笔之后从食指与中指间穿过，并用拇指抵住。整个换笔过程完成（图 11、图 12）。

换笔方法简单易学，但要想熟练掌握，还需要多多练习，所谓的熟能生巧。需要注意的是在开始的时候，尽量不要在画面上方换笔，以防毛笔掉到画上。

（二）设色步骤程序

设色大体可分为分染、罩染、衬染、醒线等。

1. 分染

分染也称打底色，画时用两支笔，一支笔蘸水，一支笔蘸

图 6　勾线执笔图　　　　　图 7　分染换笔图一　　　　　图 8　分染换笔图二

图 9　分染换笔图三　　　图 10　分染换笔图四　　　图 11　分染换笔图五　　　图 12　分染换笔图六

色。在勾线的基础上用墨或色分别按物象的深浅、明暗、起伏、转折等染出层次、变化，增加体感。分染时先用色笔从最深部开始染起，接着用清水笔轻刷使颜色逐渐向外晕开。由深到浅到无，分染时水笔的水分要适中，水笔的水分不要大于色笔的水分，不然容易冲乱，出现深边或水渍；如水分小就会染不开，有笔痕。

2. 罩染

罩染又称平涂，是在分染的基础上采用平涂颜色的画法。也可分深浅厚薄平涂。罩染可以起到统一色调的作用，罩染时颜色要薄，等颜色干后再涂，一遍不足可以再次罩染，逐渐染够到满意为止。罩染用笔要轻，不可以来回涂抹，以免把底色搅起。罩染如果是矿物质颜色或白粉，在反复赋色的过程中，为了防止出现底色泛起的现象，可以用胶矾水将已上的颜色固定，然后再染。矿物质颜色和白色染色时要以能透出绢纹和墨线为宜，不能厚到把墨线和绢纹完全盖死，不透气。

分染和罩染在设色时要细心，需经过数遍染成，不可急于求成。墨和色不宜过浓，古人有"三矾九染"之说，其意是形容染的次数之多，胶矾起固定颜色的作用，次数多为的是使墨或颜色既厚重又透明，也容易控制虚实关系。

3. 衬染

衬染又称反衬，是工笔花鸟画临摹过程的一个重要环节，是在绢的背面平涂颜色或白粉、墨等，目的是为了增加颜色的厚重感，以提高明度。反衬用色往往是不透明的石色，遍数不宜过多，颜色或白粉等要尽量调得适中，要稍厚重些，一两遍尽量完成，不可来回涂抹。

4. 醒线

醒线又称复勾，是完成作品的最后一步。由于渲染和罩色会把画面部分线条盖掉，要用色线或墨线重复勾一遍，目的是使轮廓更加明确、生动、鲜活。复勾一般使用比原来颜色更深的颜色，复勾时用笔要轻松自如，同原来的线条有出入，但没有关系，有时反而有丰富层次、增加厚度的效果。

第四部分　基本笔法

一、鸟的基本笔法

1. 画鸟嘴

画鸟嘴时下笔要稳准，线条要富有弹性且硬朗，不犹豫。

2. 画鸟的羽毛

扇面形用笔

画羽毛要顺羽毛生长的方向画，要连贯而有韵律。

组合起来形成一个灰色调，羽毛、羽丝间隔整体看比较均匀。

单个羽片示意　　　　组合羽片示意　　　　组合羽片示意

腹部组合要注意整体体积感。

3. 画鸟的爪部

画鸟的爪部要注意趾关节的骨节变化。

勾线时要有体积感，要注意圆度。

4.鸟的身体结构名称

头顶 — 耳羽
额 — 枕
喙 — 额
喉 — 背
胸 — 小覆羽
大覆羽
初级覆羽
腹 — 次级飞羽
前趾 — 初级飞羽
尾羽
后趾

二、花卉基本笔法

1. 画花瓣用笔

画花时用笔要灵动，用淡墨勾，要有起笔、收笔过程。要有素写性，忌描和复笔，并注意节奏感。

画花瓣时要注意线条的节奏变化，用笔要松而不散。

2. 画竹叶

画竹叶起笔稍慢，用笔稳健下压，行笔中线条要流畅，收笔稍慢，要画出生气，有时画到叶尖处有回锋用笔。

11

第五部分　步骤图

一、牡丹图

牡丹图　佚名　绢本　22cm×24cm

图绘一朵盛开的牡丹花，花冠硕大，在绿叶的衬托下显得雍容华贵。此图设色浓艳厚重，用胭脂红反复渲染，细致入微地刻画出花瓣的重叠层次，画幅虽小但画工精细，美不胜收。钤有"黔宁王子子孙孙永保之"藏印。

步骤一

　　用稍重些的墨勾牡丹花、叶，茎用重墨，叶筋用淡墨勾出。此图墨色变化不大，但表现不同质感的对象，用线有所不同。

步骤二

　　用胭脂色分染牡丹花瓣，根部较重，可以通过数遍分染调整画出花的层次与明暗关系。用花青墨淡淡分染花叶。

步骤三

继续用胭脂分染牡丹花,花心最重处用胭脂墨分染。到此如果胭脂分染显黑,可以用曙红薄薄罩一层。把花的背面反衬白粉,白粉厚涂一遍即可。花青加藤黄罩染花叶、茎。背面反衬石绿不能厚。

步骤四

用胭脂、曙红继续从根部往外分染、通染,胭脂加白从花的边缘往里分染,石绿罩染花叶。逐渐调整画面的色彩关系和饱和度。

步骤五

　　胭脂加淡墨勾花瓣脉络，花线不一定非和原画一根不差，但要符合原画的画面效果和花的生长结构关系。花叶的正叶用淡赭石醒线，反叶用石绿勾线。花蕊用藤黄加白立粉画出，可以稍加丙烯白，以防托裱时颜色脱落。

牡丹图（局部一）

牡丹图（局部二）

二、海棠图

海棠图　林椿　绢本　23.4cm×24cm

　　画中描绘了一枝西府海棠，其花或盛开，或含苞欲放。勾画晕染，工整细致。花以白粉、胭脂红分染，清丽端雅，娇柔可人，栩栩如生。此画是符合当时皇室审美情趣的院体画，真实生动，工细绚丽。

步骤一

用淡墨勾海棠花。叶及树干用重墨勾勒。线条要流畅，特别是花瓣用笔要圆润饱满，富有弹性。勾叶时要注意其每组的生长关系，注意花、叶与枝干线条的浓淡、粗细对比，枝干行笔不宜太快。然后用花青墨染叶，要留好水线。用胭脂染花及花骨朵。

步骤二

用草绿色加墨罩染花叶、花托、茎。花用白粉平涂一层，白粉不宜厚，薄薄一层即可。

步骤三

 继续用草绿加墨渲染花叶，要分出前后关系和正反叶。用白粉从花瓣的边线往里分染，注意白粉面积的大小，以染出海棠花的鲜嫩与饱满。之后在绢的背面反衬厚白粉，以增加花的厚重感。

步骤四

 花托、茎用石绿罩染。用头绿平罩和反衬正叶，这时如果叶子不够重，还可以用墨和草绿调整。用淡赭石从反叶叶尖提染，然后用白粉和藤黄画出花蕊花丝。最后调整画面关系，以使画面协调。

桃花山鸟图 佚名 绢本 23.8cm×24.4cm

　　图中绘有桃花和新发枝叶，嫩叶新绿，花则或微绽，或盛开。另有嫩苞数枚，楚楚动人，春意盎然。一只太平鸟伫立枝中，回眸凝视，欲听欲观。画者对鸟的刻画与其他同类作品有所不同，技法更加纯熟，更加丰富多样。此画形象生动自然，笔法全面，画风工整细致，设色雅致讲究，是宋代花鸟画的典型代表。

步骤一

用淡墨勾桃花部分，线条要流
畅。特别是花瓣用笔要圆润饱满，
富有弹性。用重墨勾鸟，还有枝干
和花叶，叶子用笔要根粗尖细。老
干用线略粗。画鸟的丝毛时一定要
虚起虚收，以画出羽毛的蓬松感。

用墨分染出树干、鸟背、尾及
复羽飞羽。飞羽及尾羽用重墨分染，
鸟背、鸟嘴和树干用中墨分染。初
画时墨色可淡些，多染几遍，以便
于调整。用花青墨分染花叶。

步骤二

用墨继续分染太平鸟，以画出
鸟身上的层次关系。用草绿色罩染
花叶和花托，用白粉从桃花花瓣边
缘往里分染。

步骤三

用曙红、藤黄加墨调出赭黄色
和白粉渲染太平鸟。用石绿薄薄平
罩一遍花叶、花托。在绢的背面用
白粉反衬花瓣。鸟尾红色部分平涂
一层曙红色，然后再用朱磦罩染。

步骤四

在绢的背面用石绿反衬树叶。
正面用四绿勾叶筋，白粉勾花瓣脉
络，朱磦点花蕊。赭墨提染花萼和
嫩枝，注意留好水线。最后调整画
面，以使整个画面协调。

乳鸭图　佚名　绢本　25.7cm×24.8cm

图绘一只小鸭侧着小脑袋，以弯长俏扁的小嘴，窸窸窣窣地理着身上细软的毛羽。几根
杂草滋润地生长着。小鸭的形象生动逼真，惹人喜爱。画者以日常生活中的场景细节入画，
自然生动，富有情趣。

步骤一

用稍重些的墨勾小鸭子的眼、嘴部，稍淡一些的墨勾小鸭子的头部、背部羽毛，淡墨勾其他的羽毛及轮廓，边缘线条要富有韵律，羽毛的疏密要均匀，勾完后画面应显灰调。淡墨画小鸭子的爪部及蹼，注意笔头含水稍大些。稍重的墨勾草叶，要注意线条的起笔、收笔变化。

步骤二

用淡墨分染小鸭子的头部、背部羽毛，分染时要注意调子的深浅变化与绢底色的明度关系。小草用淡墨分染。

步骤三

小鸭子的头部、背部羽毛罩染淡赭石，用鹅黄染鸭子的脸部及轮廓的转折关系，鹅黄加赭石染爪部与鸭蹼，并用淡白粉分染小鸭子的白色羽毛。花青加藤黄调成的草绿色罩染草叶，颜色要淡些，可分三到五遍染成，以便于调整。

步骤四

用白粉在反面反衬小鸭子的白色羽毛部分，草叶在反面反衬淡石绿（三绿）。

小鸭子头背部的羽毛用曙红加藤黄加淡墨调成的淡赭色复勾，白粉精细丝出白色的羽毛，爪部罩染淡鹅黄，并调整好整体关系，把不完整的地方调整好。

小草的反叶与花籽分染石绿，花青墨勾小草的叶脉，石绿加白勾草叶的主叶脉。

步骤五

　　用赭墨渲染小鸭子的白色轮廓部分，使身体轮廓与背景区别开，身体黄色羽毛不够的再染足一些。小草画的过的地方可以洗一洗，使整个画面协调，调整完成。

乳鸭图（局部一）

乳鸭图（局部二）

枯树鸲鹆图 佚名 绢本 25cm×26.5cm

　　此图描绘了深秋残叶枯枝上一只单足而立的鸲鹆（八哥）。鸟的全身羽毛虽然浓重，但层次丰富。枯叶虫蛀部分边缘采用积墨法，轻盈空透，富于质感。整幅构图疏密得体，不论枝叶或鸟的刻画，都真实入微，神形兼备，为宋代写生花鸟画中的杰作。

杏花图　赵昌　绢本　25.2cm×27.3cm

　　此图描绘了一枝繁花盛开的杏花。画家用极写实的手法，以粉白染瓣，将杏花的粉白含俏刻画得栩栩如生，尽显其晶莹剔透、冰姿雪清之雅韵。作品笔墨精致富有生气，是宋代画家典型的折枝画法。

竹鸠图　李安忠　绢本　25.4cm×27cm

　　这幅作品名为《竹鸠图》，但画中的飞禽是一只伯劳鸟。很可能是最初命名者误认为鸠鸟，画中这只独踞在竹丛、荆枝上的伯劳鸟，神态悠闲，体态丰满。伯劳鸟为小猛禽类，看此鸟的神态应是画家近距离写生，应是一只人养的鸟，并非野外的人们所称"老野"的鸟，画面竹子用线较粗，用笔劲健，鸟的画法精细入微，并用渲染背景的办法来衬托鸟的轮廓，剪影的造型简练而不简单。

蜡嘴桐子图　佚名　绢本　22.9cm×27.2cm

此图以墨色为主，淡彩赋色绘一蜡嘴鸟口含桐子驻足在结子盈串的梧桐枝上。此画的精彩之处在于鸟与梧桐枝、叶形成强烈对比，把枝、叶的实与鸟的虚相对应，更彰显作品的工整、细腻与空灵。虽无款，却系南宋院体画的佳作。

牡丹图

　　宋代是中国花鸟画的成熟和鼎盛时期，在应物象形、意境营造、笔墨技巧等方面都臻于完美。花卉是宋代花鸟画最常见的主题。牡丹雍容华贵，采用无衬景的表现方式，构图方面取"折枝花"形式，即撷取自然花卉中最具特征的局部入画，较之整体描绘更为细腻动人。

　　临摹时勾花瓣，用笔要圆润饱满，富有弹性，起行收笔要有轻重快慢的变化。花瓣细微弯转处用笔要到位，应一丝不苟，注意花瓣间的层叠关系。

海棠蛱蝶图

　　宋画中对于具象的描绘，技法本身固然重要，但对于神态表达和感悟更胜于技法本身。《海棠蛱蝶图》中迎风飞动的蝴蝶与婀娜舞动的海棠花互相唱和，瞬间与永恒，风、花、蝴蝶完美地统一于画面。此图用线上平和自然，厚重而不僵，工而不弱。蛱蝶画法没骨与勾勒结合，勾线时中锋用笔，注意其花与叶线的浓淡粗细对比，行笔不宜过快。

桃花山鸟图

　　中国画线条的起伏变化，加之与强弱、虚实、长短、曲直的因素组合，画面就自然形成丰富的节奏变化和无穷的韵味。此图临摹时勾花瓣要注意其用笔要圆润饱满，富有弹性，起行收的用笔变化。勾叶时要注意其每组的生长关系，枝干宜用侧锋颤笔，以顿挫多变的线条来显示老枝的褶皱。勾山鸟时羽毛用笔虚起虚收，单线丝毛，要注意鸟的头、颈、背、胸部的线条由短渐长的变化。

乳鸭图

　　从《乳鸭图》中可以看出宋人广泛地在日常生活中寻求生活情趣并体现在画面上。宋人高超的写生功夫，是后代画家所望尘莫及的。此图将乳鸭幼小可人的呆萌神态表现得淋漓尽致。左边起装饰作用的小草生机盎然，更显生动几分，充满温馨的情调。画家用精密的笔触，黑、白、黄等细线密实地描绘出乳鸭毛绒的质感，仿佛可以感受到这只乳鸭柔软的绒毛。鸭蹼先勾后染，描绘细致入微，充分体现了深厚的绘画功力。

枯树鸲鹆图

　　《枯树鸲鹆图》画的虽是枯木残叶，但枯木的力度、残叶的姿态、鸲鹆的神采给人的观感却并非婉约哀伤，而是充满了强健的生命力。宋人讲求"物理"和"格物"之风，在绘画上表现为对"写真"的追求。该作中深秋残叶的画法堪称写实之极致，令人叹为观止。勾线时叶用纤细自然的线，先以淡墨分染，再用花青、藤黄、赭石等渲染。残叶上的斑痕为没骨积色。点斑水分要从浓到淡，干后斑点形成的边缘水线有虚实，形成自然的密密麻麻的虫蚀痕迹。八哥虽通体乌黑，但画时不可死黑一片，有精细入微的浓淡深浅变化才能自然生动。

杏花图

　　此图充分展现了杏花的粉白晶莹，老干的苍遒有力，嫩枝的坚挺流畅。有工有写，有粗有细，明显是多种风格迥异的笔法表现在同一画面中。虽是工笔画，但画中老干的皴擦明显带有写意的韵味。老干用粗笔淡墨勾勒，线要厚重多变，并以侧锋皴擦。花瓣及花托均用极细淡的墨线勾勒，而嫩枝、花托则略近没骨笔法。花托用胭脂、朱磦平涂，嫩芽涂汁绿色，花头平涂淡白粉，后用厚白粉分染，老干的苔点用重墨点，要见笔，同时注意聚散关系的变化，后再用四绿点。白粉勾花丝，浓粉黄色立粉点花蕊。

竹鸠图

从技法来说，工笔画要有"写"的感觉，那就使其具有了文气。此图颇有文人画的味道，荆枝先后淡墨、重墨勾勒，写意十足。《竹鸠图》中线的运用老辣干净，设色平和稳重，全无造气。以淡墨勾出鸟的形体轮廓、羽毛部位，重墨双勾竹枝和叶，注意用笔的节奏，顿挫多变之势。用墨渲染鸟嘴、眼、爪及深色羽毛部位。以墨、花青渲染鸟背部，上一层淡白粉。鸟腹部染白粉，用墨及白粉丝出鸟羽毛，竹枝叶以花青墨渲染、罩草绿，赭石染叶尖和部分竹叶，最后在鸟胸、腹部边缘往外分染淡仿古色，以区分鸟的轮廓和背景的细微差别。

蜡嘴桐子图

　　在设色淡雅的作品中，最能感受到线条的表现力，在《蜡嘴桐子图》的线描中是显而易见的。此图勾线时虽都中锋用笔，但有所差别。树枝挺拔沉稳、顿挫有力，桐荚长线流畅舒展，果实圆润饱满。鸟的羽毛蓬松柔软，可先染后勾，为方便初学者掌握其形态，这里先把鸟的羽毛画出来。设色时鸟头、尾、翅染墨，注意明暗差别和与身体衔接处的微妙关系。枝干以墨染出明暗，桐荚以花青墨、赭石等分染，再用草绿加赭石等平罩，注意里外的差别。果实上赭墨，鸟背用淡墨分染，腹部用淡朱磦分染，用赭墨丝毛，鸟嘴以藤黄加白平涂，最后在鸟腹部往外分染淡墨，以细微区别鸟的轮廓和背景。

图书在版编目（ＣＩＰ）数据

宋人花鸟小品解析. 二 ／ 王岚著. — 沈阳 ：辽宁
美术出版社，2023.4

（高等美术院校中国画教学丛书）

ISBN 978-7-5314-9086-9

Ⅰ．①宋… Ⅱ．①王… Ⅲ．①花鸟画－国画技法
Ⅳ．①J212.27

中国版本图书馆CIP数据核字（2021）第252846号

出 版 者：辽宁美术出版社

地　　　址：沈阳市和平区民族北街29号　邮编：110001

发 行 者：辽宁美术出版社

印 刷 者：辽宁新华印务有限公司

开　　　本：889mm×1194mm　1/8

印　　　张：5

字　　　数：50千字

出版时间：2023年4月第1版

印刷时间：2023年4月第1次印刷

责任编辑：王　楠

书籍设计：陈静思

责任校对：郝　刚

书　　　号：ISBN 978-7-5314-9086-9

定　　　价：35.00元

邮购部电话：024-83833008

E-mail:lnmscbs@163.com

http://www.lnmscbs.cn

图书如有印装质量问题请与出版部联系调换

出版部电话：024-23835227